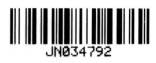

ぬりええほん
おねえちゃんになったよ

絵と文 やまだにしこ

風詠社

あっちゃんのママのおなかには
あかちゃんがいます。

　　ママは　おなかが　おおきくなって
　　あっちゃんを　だっこできなくなりました。
　　あっちゃんが　さびしいおもいをしないように
　　ママが　おにんぎょうを　プレゼントしてくれました。

おにんぎょうのおなまえは
えっとね・・えっと
おさげちゃん　といいます。
おさげちゃん、はじめまして。

ママの　おなかのあかちゃんがうまれ
ほんのすこうし
あっちゃんは　おさげちゃんとパパと
おうちで　おるすばんをしました。
やっぱり　ママがいないと　さびしいです。

きょうは　ママがあかちゃんをつれて
おうちに　もどってくるひです。

「あっちゃん、ただいま。」
「ママ、おかえりなさい。」
　　　それから　えっとね・・えっと
「あかちゃん、こんにちは。」
ママは　おっかなびっくりのあっちゃんをみて
うふふ、ってほほえみながら
「びょういんのおみまい　ありがとう。
ふうちゃんよ、これからよろしくね。」
とやさしくいいました。

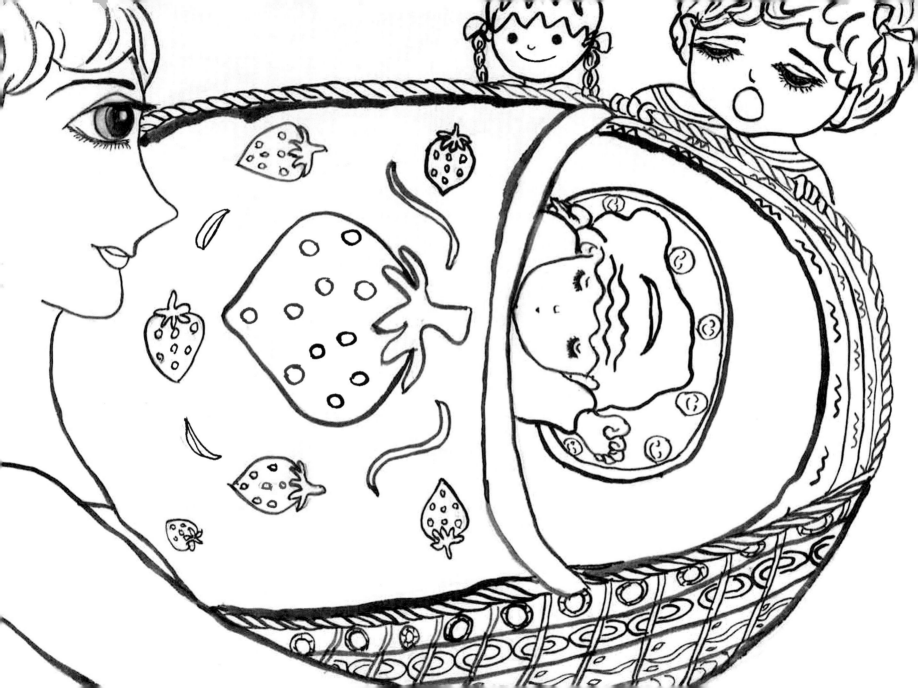

あっちゃんのママは　ふうちゃんといつも
いっしょです。
まえは　よくあっちゃんとあそんでくれたのに。
いまは　ふうちゃんのおせわにいそがしくして
あっちゃんとおさげちゃんは　おいてけぼり。

　　とうとうあっちゃんは
　　なきべそをかいてしまいました。

「あっちゃん
おさげちゃんとふうちゃんとママと
みんな　いっしょでいられるように
ふうちゃんの　こもりをしてみようかしら。」
とママは　やさしく　あっちゃんにいいました。

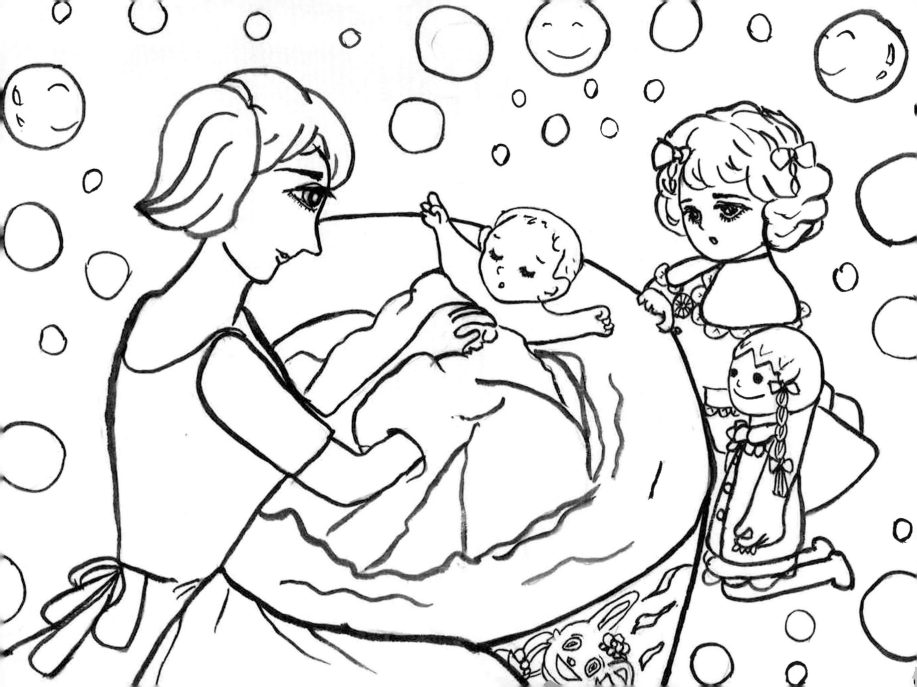

さあ、いまからみんなでふうちゃんのこもりです。

　　ひるまのあたたかいじかん
　　ふうちゃんは　おふろにはいります。
　　あかちゃんようのちいさなおふろを
　　ベビーバス　といいます。

ふうちゃんのからだを　ママが
やさしくあらいます。
「ふうちゃん　きもちよさそうだね。」
あっちゃんがいうと
「あっちゃんも　こうやっておふろにはいっていたのよ。
あっちゃんも　ふうちゃんも　おふろがだいすきだもの。」
ママが　わらいながらこたえました。

いちにちになんかいも
ふうちゃんは　ないてママをよびます。
ママは　すこしもおこったりしません。
「あかちゃんは　むずがるものだから。」
といいます。
あっ、また　ないている。
おなかが　すいたの　かな。
おむつが　ぬれているの　かな。
だっこ　してほしいの　かな。
あそんで　ほしいの　かな。
　　ふうちゃんのなきごえで
　　「あぁ、うんちくんね。」とママが　いいました。

あっちゃんには　わかりません。
ママだから　わかるのです。
ママは　ふうちゃんのおむつをかえます。
あっちゃんも　おさげちゃんで
ママのまねっこ　をしてみました。

10

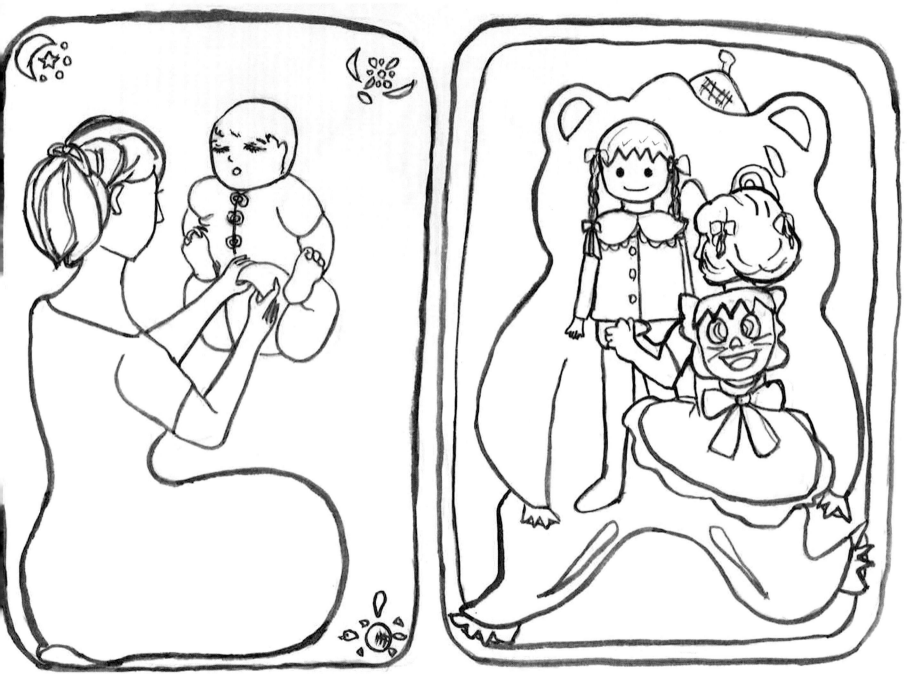

あっちゃんが　どうしても
ママとふうちゃんのあいだに　はいれないことがあります。

ふうちゃんとママの　おっぱいのじかんです。

　　　あっちゃんは　ママをひとりじめしているふうちゃんが
　　　うらやましくてしかたありません。

ふっふっ、まぁまぁ
「あっちゃんも　ふうちゃんのように
ママのおっぱいを　いっぱいいっぱい　のんだのよ。」
ママは　やさしいまなざしで
ふうちゃんをみながら　こたえました。
おおきくなったあっちゃんには、
おっぱいのあじが　おもいだせなくて、
また、なきべそをかきそうになります。

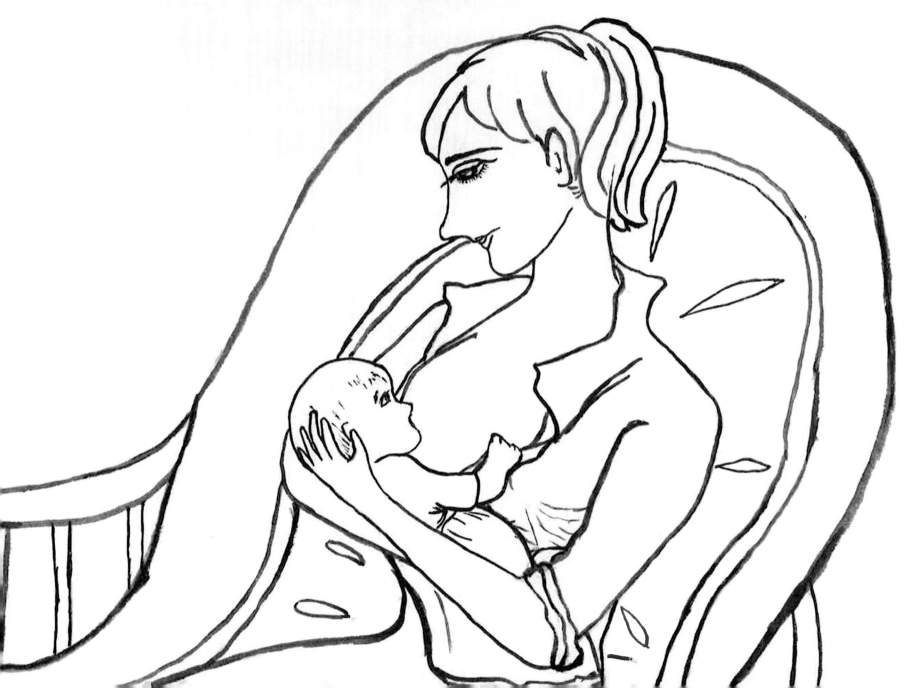

まいにち、まいにち
かぞくのごはんをつくるママは　すごいな。
ふうちゃんをせなかにおんぶして
あっちゃんやパパのごはんをつくります。

おだいどころで　おりょうりをする
ママのとなりで
おさげちゃんをおんぶして
あっちゃんも　ママのまねっこ　をします。
おままごとあそびのごはんを
おさげちゃんに　つくってみました。
おさげちゃんのおかずは　ベーコンエッグとサラダです。
パパのおべんとうに　よくはいる
タコのウインナーも　ふたついれました。
ママゆずりのメニューです。
「おさげちゃん　さあ　めしあがれ。」

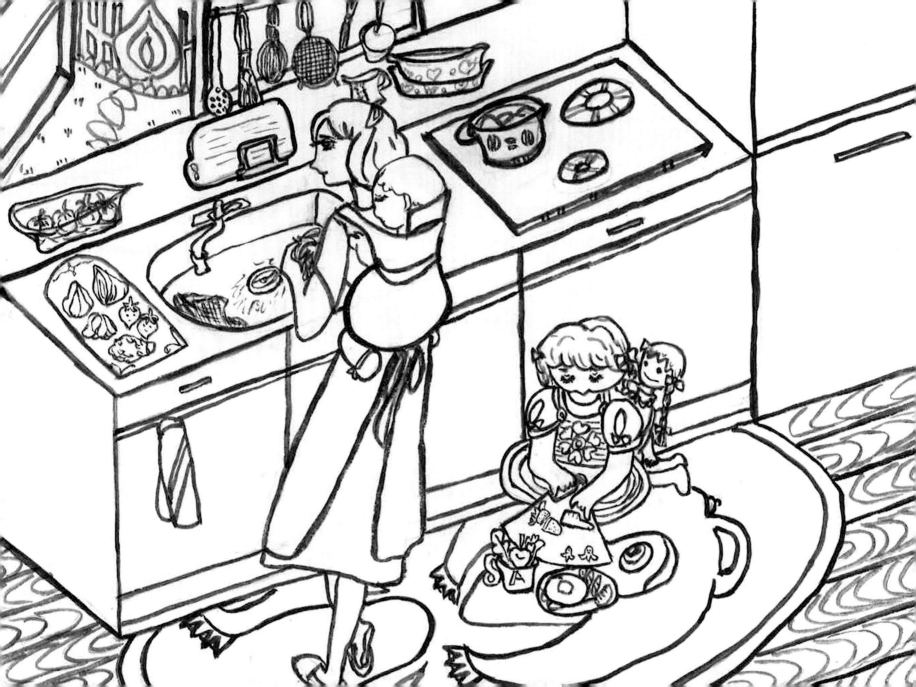

「きょうは　よくはれているので
シーツもおせんたくしましょう。」と
　　　ママが　かぞくのおせんたくものと
　　　シーツもいっしょにおせんたくをして、おそとにほします。

ママは　シーツのしわを　のばし
パタパタと　リズミカルにはたきながら　ほしていきます。
ママの　せなかのふうちゃんも
ママの　うごきにあわせて
て　や　あしを　まげたり　のばしたりして
おせんたくものを　ほすおてつだい　をしているようです。

あっちゃんも　おさげちゃんをおんぶして
おもちゃのハンガーに　ママのまねっこ　をして
おせんたくものを　ほします。
おおきなものは　ほせませんけれど。

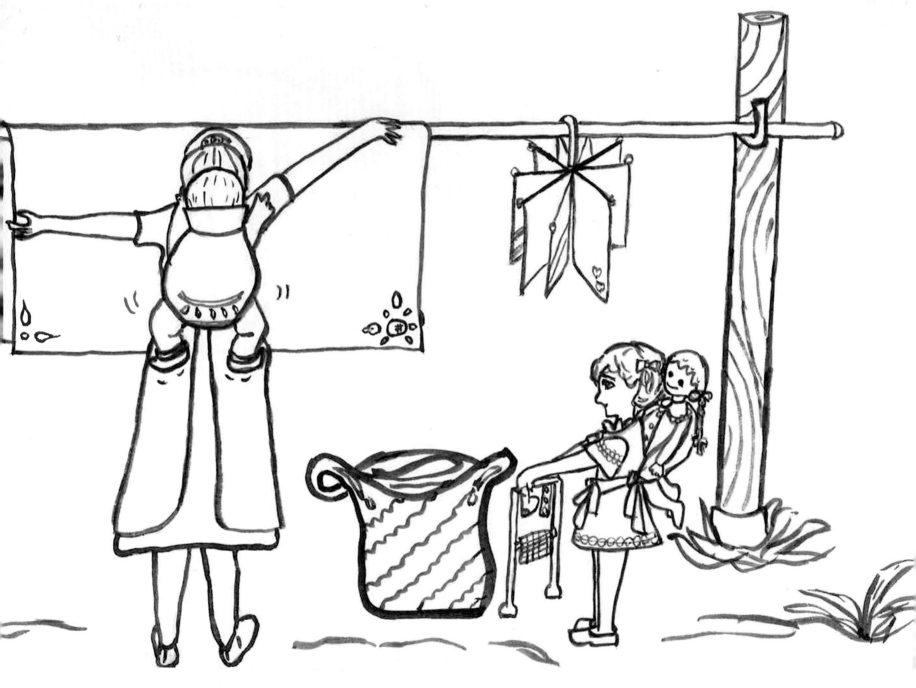

ふうちゃんが　おひるねをするときは
ママも　すこし　おひるねをします。
あっちゃんもおさげちゃんも　おひるねします。

　　きょうは　ふうちゃんのベッドが　あいているので、
　　おさげちゃんといっしょに　ねてみました。
　　あら、あら
　　あっちゃんには　すこしちいさくて
　　きゅうくつなようですが
　　あっちゃんは　おおよろこびです。

　　あかちゃんがえりかしら。

ふうちゃんは　ときどきミルクも　のみます。
おさげちゃんのくちに　ミルクびんをあてて
「はい　あーんして　ミルクですよ。」
あっちゃんは　ママのまねっこ　をしてみます。

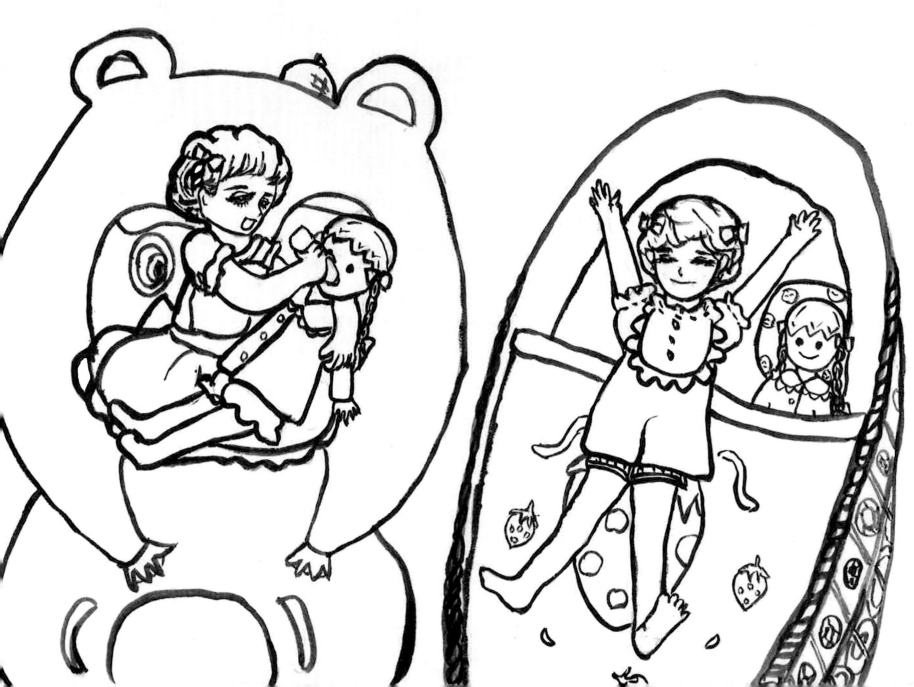

ママは　ふうちゃんだけではなく
あっちゃんも　おさげちゃんも　パパも
たいせつにしています。

あるひ　ママがあっちゃんに
「あっちゃん
ふうちゃんを　ひとりで　だっこしてごらん。」
というと、ゆっくりとふうちゃんを
あっちゃんのうでのなかへ　うつしてくれました。
「わぁ　おもい。」
おもわず　あっちゃんがさけびました。
　　　ふうちゃんは　ママのおっぱいのにおい。
　　　ふうちゃんの　てやかおやからだのぬくもりが
　　　そのままに　あっちゃんにつたわってきます。
あっちゃんは　ふうちゃんに　ほおずりして
「ママ　ふうちゃん　ありがとう。」と
すなおに　いいました。
　　　もう　おいてけぼりではありません。

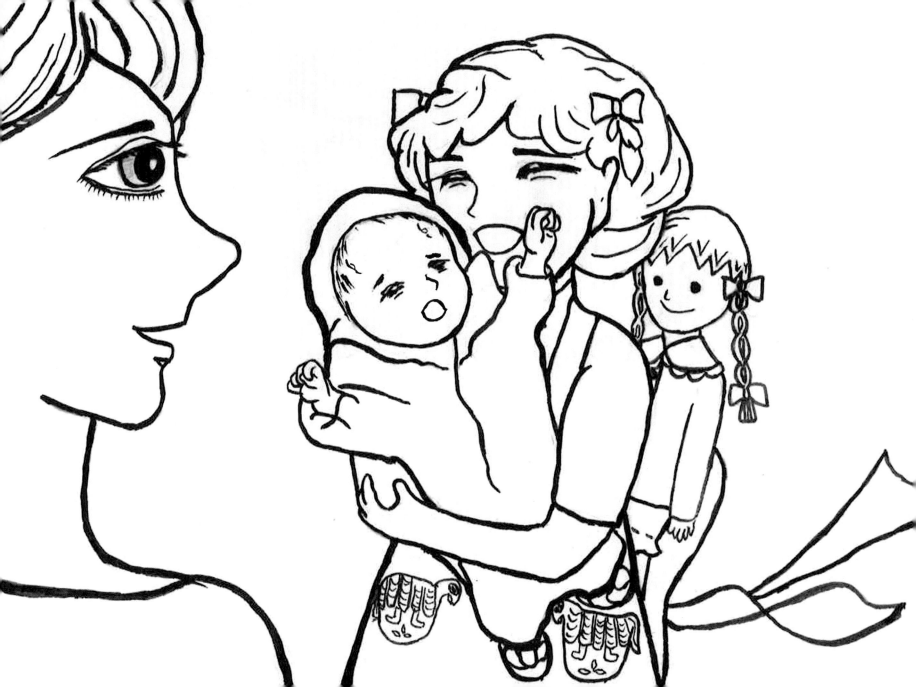

ママが　おだいどころや　おせんたくをしているあいだ
あっちゃんが　ふうちゃんのこもりをするじかんが
すこしずつ　ふえてきました。

たまに　おぎょうぎわるく　おせんたくバサミで
およようふくをはさむ　イタズラもしますが
ふうちゃんは　おせんたくバサミが　おきにいりで
おおはしゃぎです。

　　あっちゃんとふうちゃんは
　　なかよしね。

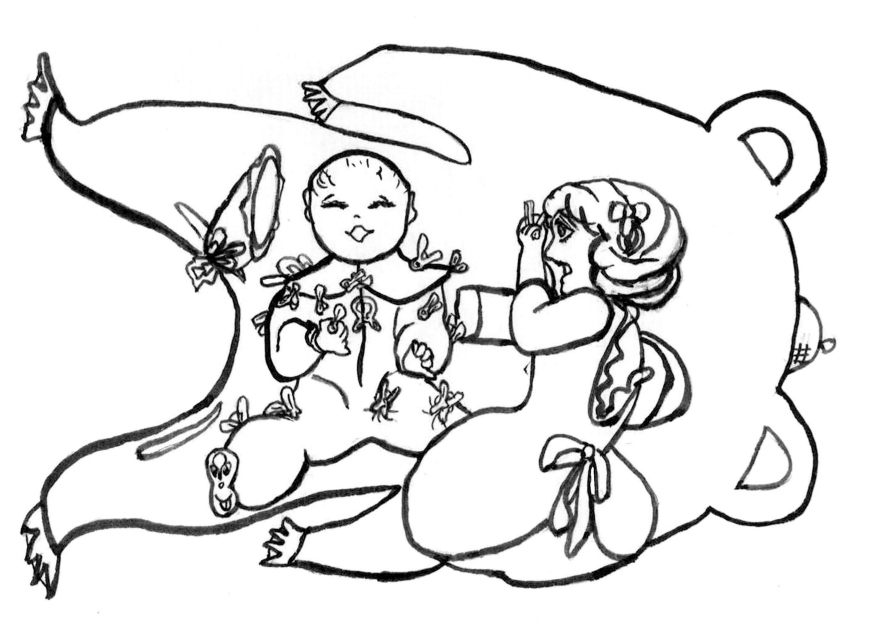

はいはいが　できるようになったふうちゃん
おさげちゃんもいっしょに
あっちゃんは　おはなしを　いっぱいします。

ふうちゃんおもいのあっちゃんに
おさげちゃんも　うれしそうです。

　あっちゃん　おめでとう。
　おねえちゃんになったね。

エピローグ

ありんこのひとりごと

　　きょうだいって　いいものね

さいごに（創作秘話）

　私はこれまで人としてのあり方を仕事で教えられる事が多く、自分が経験した事のない領域を知識として教え導いて頂く先達が周囲に沢山おられたので、自然にいろんな事を教わった様に思います。

　一通りの仕事を覚えた頃、周りの友人たちが寿退社して、それぞれの人生を歩む姿をみながら、ふと、学生時代の教官の一言が心に浮かんできました。好奇心のかたまりの私が、人生の岐路に立った時の話です。ごく当たり前のように、私自身は専門職の道を選択するものとばかり思っていました。が、躊躇もありました。

　『仕事はいつでも出来ます。あなた方には是非とも女性の一生を送ってもらいたい』という趣旨の言葉が、私の人生を転換させる動機付けともなり、心境に変化をもたらしたのです。一度しかない人生に後悔はしたくありませんから。

　縁あって結婚し子ども二人を授かり育児にも専念し、しあわせのまっただ中を歩んでいた頃の思いを結実させたのがこの作品です。

　大嘗祭令和の儀式も終わり、これから始まる新時代へ大きな希望や期待を膨らませる思いを確実に育まんとするなかで、現実というものはなんて厳しい試練を私たちに投げかけるのでしょう。

　COVID-19の緊急事態宣言による不要不急の外出自粛で、以前までの社会生活の循環が滞り、在宅での生活を余儀なくされています。子どもたちの遊び場さえままならない現実にあります。

　二十一世紀の生活が大きく転換する時期に来ているようです。

　いずれにせよ、人々が平常心で普通に生活出来る日を願ってやみません。

ぬりええほん「おねえちゃんになったよ」

　　　　　　を手にして下さったあなたへ

　クレヨンやクレパス、色鉛筆や色絵の具、あるいは鉛筆であなた
のお気に入りの色使いで、あなたの手による、世界にひとつの絵本
を作ってみてね。
　色ぬりを楽しみながら、しあわせな絵本を思い描いてみてね。

　　令和二年　皐月吉日

　　　　　　　　　　　　　　　　　　　　　　　　　　著者

やまだ にしこ（山田 にしこ）

1959年　兵庫県姫路市に出生
2003年〜　「文芸ふじさわ」同人
自作作品
2019年「詩集 鉄格子」
　　　　「えほん ヴィボーレの森」
　　　　「詩集 こころの窓を開けてごらん」
2020年「詩集 砂の都風の民」
現在　神奈川県藤沢市在住

ぬりええほん おねえちゃんになったよ

2020年12月4日　第1刷発行

絵と文　やまだ　にしこ
発行人　大杉　剛
発行所　株式会社 風詠社
　　　〒553-0001 大阪市福島区海老江5-2-2
　　　　　　　　大拓ビル5 - 7階
　　　TEL 06（6136）8657　https://fueisha.com/
発売元　株式会社 星雲社
　　　　（共同出版社・流通責任出版社）
　　　〒112-0005 東京都文京区水道1-3-30
　　　TEL 03（3868）3275
装幀　2DAY
印刷・製本　小野高速印刷株式会社
©Nishiko Yamada 2020, Printed in Japan.
ISBN978-4-434-28419-9 C6071